ROBERT PERIL

GRAVEUR DU SEIZIÈME SIÈCLE;

SA VIE ET SES OUVRAGES;

PAR

M. Le chevalier Léon de BURBURE,

Membre de l'Académie royale de Belgique.

BRUXELLES,

M. HAYEZ, IMPRIMEUR DE L'ACADÉMIE ROYALE DE BELGIQUE.

1869

Extrait des *Bulletins de l'Académie royale de Belgique*,
2ᵐᵉ série, t. XXVII, n° 4; 1869.

La pagination du *Bulletin* se trouve entre parenthèses.

ROBERT PERIL,

GRAVEUR DU SEIZIÈME SIÈCLE;

SA VIE ET SES OUVRAGES.

Parmi les événements qui marquèrent la première moitié du seizième siècle, il en est peu qui aient excité autant l'attention de toute la chrétienté que le couronnement de l'empereur Charles-Quint par le pape Clément VII.

Cette imposante cérémonie eut lieu, le 22 février 1530, dans la ville de Bologne, où, à la suite du sac de Rome, résidait en ce temps le souverain pontife.

Le surlendemain, 24 février, jour à la fois anniversaire de la naissance de Charles-Quint et de la bataille de Pavie, où le roi de France avait été fait prisonnier, on donna au

peuple et aux soldats une grande fête, consistant en distribution d'argent, de vin et de comestibles. Elle fut précédée de la sortie d'un brillant cortége triomphal, qui, parti de l'église Saint-Pétrone, conduisit le pape et l'empereur vers celle de Saint-Dominique, où ce dernier tint un chapitre de l'ordre de la Toison d'or et arma plusieurs nouveaux chevaliers.

Le retentissement des fêtes de Bologne fut immense. A peine furent-elles terminées, qu'on en publia des relations dans toutes les langues.

Charles-Quint lui-même, le héros de ces magnificences, par une lettre qu'il adressa le jour suivant à ses sujets des Pays-Bas, ne dédaigna pas de leur en faire connaître les principaux détails, n'ayant garde de passer sous silence l'accident dont il avait failli être victime, lorsque, à l'entrée de l'église Saint-Dominique, une partie du pont de bois, sur lequel chevauchait le cortége, s'était écroulée au moment même où il venait de le traverser (1).

(1) (*Commentarius brevis*, etc., per F. Laurentium Surium Carthusianum. Coloniae M.D.LXVI, pp. 207-208) :

« Jam Pontifex sacratas tunicas et chlamydes induerat, et sacra solennia excultis altaribus parabantur, cum Caesar sub umbellâ ornatissimo procerum comitatu ad templi vestibulum pervenit, ita ut vix eo paucis passibus praetervecto, tabulata pontis praegravante praetorianorum turbâ frangerentur : ibique plerique militibus immixti, foedo casu procidentes, sese pilis atque securibus induerunt, inter quos fuit Albertus Pigbius, Belga, Theologus Luteromastix : minima tamen pro tumultu clades incidit : sed facile fuit aestimare ex atrocitate periculi, quis in Germano milite, supra ferociam militarem naturâ implacabili, animorum habitus esset futurus, si ad certam omnium perniciem Caesar ipse, se paululum vertente fortunâ, cecidisset. Sed intrepide respectans Caesar, leniter arrisit, ita ut fortunam suam certius agnoscere videretur, quae coeptis et votis omnibus benignissime semper adspirasset. »

Mais les descriptions, en prose et en vers, de ces cérémonies, quelque exactes qu'elles fussent, ne satisfaisaient qu'à demi la curiosité publique. Pour mieux préciser l'ordre du défilé, la richesse des costumes militaires, des ornements ecclésiastiques, la magnificence des arcs de triomphe, les peintres et les graveurs se hâtèrent à l'envi de les fixer sur la toile et sur le bois, et, sous l'inspiration de l'enthousiasme public, ils produisirent des œuvres telles, que, comme dimension, exactitude et valeur artistique, il n'en avait guère été faites de pareilles jusqu'alors.

Nous ne parlerons pas d'une gravure anonyme de l'*Entrée* à Bologne proprement dite, que Giordani suppose avoir été faite la première et qui a 26 pieds 11 pouces de France de longueur, sur 1 pied 3 pouces et 4 lignes de hauteur (1); ni de celle de Hans Hoghènberch, dont parle Van Mander, et qui consiste en trente-huit planches (2).

Notre but ici est de nous occuper d'une troisième œuvre contemporaine, descriptive du *Triomphe* du 24 février. Elle acquiert d'autant plus d'importance pour l'histoire de la gravure en Belgique, que nous sommes parvenu à découvrir que l'artiste qui l'a faite, naguère totalement inconnu, a passé une grande partie de sa vie à Anvers, et que, par une heureuse coïncidence, cet ouvrage précieux est venu, de nos jours, prendre place au Musée de la même

(1) L'ouvrage de Giordani a pour titre : *Della venuta e dimora in Bologna del sommo pontif. Clemente VII, per la coronazione di Carlo V imp. celebr. 1530. Cronica cum note documenti ed incione.* Bologna, 1842.

(2) Karel Van Mander, *Schilderboeck*, p. 228ᵃ. Édition de 1604.

ville. Il a été acquis, en 1862, de M. l'avocat Serrure, de Gand, au prix de 1,800 francs (1).

Cette représentation du Triomphe de Bologne se compose de deux bandes superposées, gravées sur bois, imprimées sur vingt-quatre feuilles de parchemin collées ensemble. Le tout, ainsi réuni, forme une estampe colossale de 4 mètres 84 centimètres en longueur sur une hauteur de 50 centimètres. Le cortége s'y déploie donc sur une longueur de 9 mètres 68 centimètres!

La grandeur des figures varie de 11 à 12 centimètres. Elles sont en quantité innombrable, vu que l'artiste n'a pas seulement reproduit avec soin les personnages que leur rang ou leurs dignités faisaient le plus distinguer, mais encore les moindres officiers des cours romaine et impériale, les plus modestes employés : par exemple, des palefreniers, qui conduisent à la main de superbes chevaux; on y remarque jusqu'aux porte-drapeaux et soldats des compagnies d'ordonnance, venus de divers pays de la monarchie espagnole et notamment des Pays-Bas, pour former escorte au puissant empereur. Le tout est supérieurement mouvementé. Le rendu des costumes, des armures, des baldequins et des étendards armoriés est

(1) Et non deux mille deux cents francs, comme l'a dit par erreur feu M. Goetghebuer dans le *Messager des sciences historiques*, année 1864.

D'après les renseignements pris par notre honoré confrère M. Edmond De Busscher, M. Serrure l'avait acheté pour 350 francs du bouquiniste Van Goethem, à qui le rouleau avait été cédé, pour une bouteille de vin de champagne, par un ouvrier qui l'avait reçu en cadeau pour ses enfants, lors de la vente après décès des meubles de M. le fabricant Vanden Bossche, à la Coupure, à Gand.

irréprochable. Ces parties sont, en outre, enluminées avec soin et elles donnent ainsi la représentation la plus saisissante qu'il soit possible de désirer de cette marche triomphale.

Mais ce qui rend l'exemplaire d'Anvers doublement intéressant pour les curieux, malgré un certain état de détérioration, c'est que, outre qu'il est probablement le seul existant de ce grand travail, il nous offre, en quelque sorte, une épreuve d'essai de l'ouvrage.

En effet, l'auteur, après avoir arrêté et composé le plan général du cortége, l'a dessiné et gravé sur les vingt-quatre planches : laborieuse besogne qu'il a menée à bonne fin.

Il a pris ensuite ses dispositions pour y mettre à certaines places réservées dans les deux bandes et à quelques endroits restés vides, au-dessus de la bande supérieure, le texte explicatif se rapportant à chaque partie de la cavalcade.

Mais ici son travail semble avoir été suspendu : le texte, ainsi qu'une inscription latine en vers alexandrins, en l'honneur de Charles-Quint, qui devait être gravée ou imprimée au-dessus des bandes de l'estampe, ont été tracés seulement à la plume : encore est-ce fait par une personne peu exercée à écrire en majuscules romaines.

Sa maladresse littéraire se manifeste aussi dès le premier vers : elle en transpose les mots, de manière à les rendre fautifs.

Au lieu de :

Ille ego svm Carolvs, qvintvs cognomine Cæsar,

elle met :

Ego ille svm Carolvs qvintvs hoc nomine Cæsar.

Plus loin, aux 9ᵉ et 10ᵉ vers, elle écrit :

> Legibvs et omnia vetervm servato tramite morvm
> In antiqvam correcta redvcere pacem.

au lieu de :

> Legibvs et vetervm servato tramite morvm
> Omnia in antiqvam correcta redvcere pacem.

Enfin, au 4ᵉ vers, elle a commis une autre méprise, et elle a tracé, au 9ᵉ vers, deux fois le mot *tramite*.

On ne peut donc, ainsi que nous le disions, considérer l'exemplaire du Musée d'Anvers comme ayant reçu sa forme définitive pour être mis en vente ou offert en hommage. Plus tard l'ouvrage aura été complété et le texte mis correctement; mais, soit que le graveur en ait tiré peu d'épreuves ou que les planches en aient été détruites fortuitement, il était devenu si rare déjà, quarante ans après, que le libraire anversois Ant. Tilenius Brechtanus en fit graver, en 1579, une imitation avec textes imprimés en latin et en flamand, dont nous avons vu un spécimen appartenant aux riches collections du duc d'Arenberg, à Bruxelles.

Nous donnons ici (dans leur forme fautive) les dix vers dont nous avons parlé. Le poëte y énumère, comme exprimés par la bouche de Charles-Quint, les projets de réforme que celui-ci préparait pour ses vastes états.

Au-dessus de la bande supérieure :

> Ego ille svm Carolvs qvintvs hoc nomine Cæsar
> Natvs ad imperivm Romana vt sceptra tenerem
> Est animvs fessas mvtasqve reponere leges
> Lapsa tribvnorvm jvra priscosqve qvirites
> Patricios revoqvare viros sanctvmqve senatvm, et
> Reddere primaevo capitolia prisca nitori

Au-dessus de la bande inférieure :

> Oppressos relevare manv fprenare svperbos
> Consiliis armisqve meis jvrisqve vetvsti
> Legibvs et omnia vetervm servato tramite tramite morvm
> In antiqvam correcta redvcere pacem.

Le texte explicatif en français, qui se trouve réparti dans les cartouches dont nous avons parlé, donne une description exacte de tout le cortége.

Il débute par une introduction de quelques lignes, où est expliqué le sujet de la publication en ces termes :

> Nobles lecteurs qui voyez ceste hystoyre
> Faicte en Anvers dassez fresse memoire
> Voyez ichy comment lempereur Charles
> Puysant monarcq de quoy le monde parle
> Ceste couronne en triomphe a Boulongne
> Comme il appert en ceste œuvre suyvante.

On voit que l'auteur du texte, après avoir débuté par des phrases rimées, s'est fatigué de ce labeur littéraire et qu'il n'a pas tardé de jeter le manche après la cognée. *Hystoyre* et *memoire* rimaient bien; *Charles* et *parle*, bien encore; mais *Boulongne* et *suyvante!* quelle chute!

Eh bien, après avoir relu toute la description de la cavalcade, *hystoyre faicte en Anvers dassez fresse memoire*, c'est-à-dire, rédigée par quelqu'un qui a assisté en personne à cette solennité, nous sommes porté à conclure que le graveur seul a pu en donner une aussi bonne relation. Ne lui en voulons donc point de ne pas avoir continué sa narration versifiée, surtout si, comme il est probable, celle-ci a gagné en clarté.

Voici donc le cortége qu'il a vu défiler devant lui, qu'il

a dessiné et dont il nous décrit consciencieusement les différentes parties :

BANDE INFÉRIEURE.
(De gauche à droite.)

Et premierement marchoyent a cheval
les familliers des Cardinaulx Evesques
et princes seculiers très-honnestement acoustres.

A

=

Apres suyvoient les satrapes domesticques et
capitaines des armees du pape et de lem
pereur tous reluisans en or et en argent
avecques les chevaulx bardes.

B

=

Apres laquelle compaingnie suyvoient deux banieres
du peuple de Bouloingne lesquelles estoient blan
ches avecques la croix rouge portez par douze
benderetz et les suyvoient les eschevins de la ville.

=

Puys suyvoit seyse escoliers portantz seyze
bannieres rouges de luniversite.

=

Apres lesquelz suyvoyent douze anciens
doctuers en loix vestus de velours et
avoyent grossez chaines dor au col.

C.

=

Consequamment marchoit le conte de Cambrem
gouverneur de Boulongne tenant son baston
esleve en sa main et sa garde entour de luy.

=

Apres suyvoit le seigneur Angelus Raynutius
capiteyne de la justice de Boulongne arme
sus ung cheval barde et vestu et couvert
de drap dor decouppe portoit la banniere de la
cite de Boulongne.

D

=

Puis suyvoient quatre lacquaiz du pape
portans en leurs mains quatre banieres
rouges.
<div align="right">E.</div>

Lesquelz suyvoient les cubiculaires du pape
et la compaingnie du seingneur Alex
andre de Medicis duc de Penne.

Apres laquelle marchoit lancienne banniere des
Romains portee par le conte Jule Cesarin
puis apres la banniere de Saint George la
quelle le jeune marquis dAquillar portoit.

Apres laigle de lempire romain que le
noble baron dAutre de la lingnee de
Vergi portoit esleve en haulz.
<div align="right">F.</div>

Puys marchoit la banniere du pape la banniere
de lesglise la banniere de la croix lesquelz
furent portees par le conte Bangon

la II par le seigneur Gabriel et la III
par le seigneur Laurens Cibo a
teste nue.
<div align="right">G.</div>

Consequamment marchoient six chevaulx
blans couvers de tres riches housses

et tres magnificquement acoustrez qui se
menoient à la main triumphantement par
gentilz hommes acoustre avenans moult
rychement de diverse manniere.
<div align="right">H.</div>

Apres quatre enseingnes et hounourables tyares
ou chapeaulx du saint pere que quatre cham
bellans portoient.

=

Lors suyvoient apres eulx grant nombre des
cubiculaires advocas secretaires acolites
conseilliers et autres clers de la court du
pape.
J.

=

En oultre les auditeurs de la rote qui
suyvoient a cheval tres rychement acoustres.

=

Apres marchoyent en grand nombre les trompettes
et clairons les cornes et bussines ung chascun
deulx jouan selon melodieuse harmonie : suyvant
lesquelz marchoyent les huysiers et massiers de
la majeste imperiale.

=

Apres les heraulx et roix darmes des princes
et roix de la Sacre Imperiale Majeste
tres maignificquement adornes de leur
cotte darmee.

=

Consequemment suyvoient les ambassadeurs de
plusieurs roix et princes christiens comme
du grand noble puysant tres christien roy de
France. Apres suyvoit lambassade du tres illustre
noble puyssant roy dHongrie souteneur de la foy.

=

En oultre lambassade du grand noble redoubte
roy dAngleterre lequel a obey a nostre saint empire
et tous aultres princes christiens.
Apres ung soubdiacre qui portoit le baston pastoral
du pape.

=

Apres lequel ung aultre portoit la thyare et
chapeau papal.

=

BANDE SUPÉRIEURE.
(De droite à gauche.)

=

Apres sur ung cheval blanc fort beau et richement acoustre couvert de drap dor estoit porte le Saint Sacrement du corps de Nostre Seigneur Jhesu Christ en une capse et soulz une palle et ciel de drap de soye que XII notables hommes tant docteurs en medecine que aultres bourgeois de la cite sou stenoient et XII cubiculaires du pape portant XII torches de ciere.

=

Apres marchoit a cheval
le sacristain du pape
tenant une verge blan
che en sa main.

=

Ichy marchoient en estat triumphant pluseurs
princes ducz contes et marquis d'Italie dEspaigne
Bourgoigne et daultres payz marchantz selon
leur degre comme le duc Alexander de
Medicis

=

le duc dAscalonne marquis de Villemie le marquis
dAstorgne le marquis dAerschot le marquis de
Villefrancqz le marquis de Montferrare le prince
de Salerne le prince dIstillianne

=

le conte de Saildaingne le conte de Mirandula
le conte de Fuente le conte de Altamire le conte
de Gayasse le comandeur majeur de Lions et
pluiseurs autres princes sans nombre

=

en la plus grande pompe laquelle jamais ne fut veue
accoustrez de drap dor frise et bordures drap dargent
avecques perles et pierres precieuses quilz portoient en
leurs bordures de leurs sayons et robes et leurs
jacquetz abillez en ladvenant.

=

Consequament marchoient les maistres dhostelz de la Sacree Imperiale Mageste tenans leurs bastons en leurs mains bien richement acoustrez.

=

Et apres suyvoit le herault roy darmes nomme Bourgoigne revestu de sa cotte darmes sus un cheval et a larchon de sa selle pendoient sacz plains de pieces dor et dargent nouvellement fourgeez esquelles est insculpe dun coste le chief et semblance de la Sacree Mageste et autour escript Carolus quintus Imperator Augustus et daultre coste les deux colonnes et la date de lannee de Nostre Seigneur escript par cyfre arithmeticq et autour escript plus oultre. Et devant icelle procession tant a aller que a retourner gectoit a deux mains de tous costez des rues lesditz pieces dor et dargent dessus le peuple en criant Largesse largesse et le peuple crioit a haulte voix Imperio Imperio Vive Lempereur Charles Catholicque.

=

Apres cestuy herault ou Bourgoingne suyvoit seul messire Adrian de la maison de Croy maintenant conte du Roulx du Saint Empire Romain chevalier de lordre de la Mageste Imperiale par ses faitz et merites.

=

Apres cestuy chevalier de lordre suyvoit la compaignie des tres reverens cardinaulx avecques leurs acoustremens de cardinalite et incontinens apres de deux costez de la rue commencoient a venir les hallebardiers de la Sacree Mageste gardant la presse du peuple.

=

Et le marquis de Montferrant suyvoit le premier environne desditz hallebardiers portant le sceptre fort richement acoustre. Apres lequel aussi suyvoit le duc d'Urbin portant lespee en sa main dextre en la gayne acoustree des pierres precieuses.

=

Et apres le duc dUrbin suyvoit le juene conte
palatin portant le monde dor. Et le duc de
Savoye vicaire du Saint Empire Romain qui
ne portoit riens pource que lempereur portoit
sa couronne imperiale sus sa teste.

=

Apres marchoient deux cardinaulx donct lung estoit
le cardinal Cesar et laultre le cardinal Julio
accompartis de XXIIII juenes gentilshommes enfans
des bonnes maisons marchans a pied devant
le pape et lempire desquels les noms sont icy dessus

=

le juene seigneur dIsselstain le juene seigneur de Bossu le
juene seigneur de Mingoval le juene seigneur
don Louys de Villa le juene seigneur de la Chaulx le juene seigneur de
Ballaise le juene marquis dAnaze
le juene seigneur don Henry Yases le juene seigneur don Diego de Man
drea le juene seigneur
don Albarior de Cardona le juene seigneur don Jehan juene duc de
Nagera le juene seigneur don
Piedro de Gosmery le juene seigneur don Jehan de Chadona et les aultres
jusques au dit nombre
de XXIIII.

=

Ichy procedoient le Saint Pere le Pape et a son coste senestre le Sacre
Empereur tous deux soubz ung mesme
palle magnificquement adorne, lequel fut porte de troys ambassadeurs de
Venise et trois aultres
grantz maistres gentilz hommes de Bouloingne et a deux costes diceulx
amanoient les laquaitz
du pape et de lempereur et les hallebardiers qui les gardoient du la
presse du peuple. Lhors tous
les gentz duquel estat quilz estoient hommes et femmes vielles et juenes
et de toute eage
crioient Vive Charles Vive lEmpereur et eslevoient le nom de lempire
jusques au ciel.

=

Puys derriere le saint pere suyvoient deux fideles et
magnanimes personnaiges assavoir son principal
medicyn et son principal secretaire.

=

Consequamment suyvoit seul apres la Mageste Imperiale
le tres illustre et noble conte de Nassau marquis
de Zenette chevalier de lordre du saint empire
romain premier chambelain dicelle Imperiale
Mageste.

=

Apres marchoit larchevesque de Berry levesque de
Cavrie grand aulmonier levesque de Brixe et
pluseurs autres prelatz deglise qui seroient trop long
a nommer. Et apres grant nombre de docteurs es loix
et en droit canon.

=

Icy marchoient encoire des conseilliers et autres
grans maistres et prelatz deglise tant seingneurs
que gentilz hommes lesquelz avoient assiste au
saint pere le pape et a limperiale mageste.

=

Consequament marchoit icy en belle ordre les hom
mes darmes de cheval bien triumphammant acoustrez
avecques leurs bardez luysans en or et argent
tans Flamens que Bourgoingnons.

=

Premierement marchoit la bende de monsieur
le marquis dAerschot et portoit en sa livree
geaulne violet et blanc.

=

Puys apres suyvoit la bende de monseur le conte
du Roeulx bien rychement acoustre et sa livree
estoit rouge bleu et geaune.

=

Consequemment apres la bende monseur de
Vienne portans ses couleurs geaune et blanc.

=

Puys apres la bende du noble baron dAutre de la
mayson de Vergy portant sa livree noir geaune
et blanc.

=

Apres la bende du baron de Saint Sourlin
portant ses couleurs geaune incarnal grys

=

Apres les archiers a cheval en leurs saions
d'orfeverie bien rychement acoustres et en
belle ordre faisoient la fin de la dicte procession.

=

En telle magnificque pompe procedoient le saint pere
le pape et la sacree imperiale mageste vers
lesglise de Saint Dominique la ou il crea grand
nombre de chevaliers.

=

On aura remarqué, sans doute, que dans cette description l'artiste énumère avec une certaine complaisance les seigneurs des Pays-Bas qui assistaient à la solennité. Comme il parle avec une prédilection marquée et bien placée, du reste, du vaillant Adrien de Croy, comte du Rœulx et du Saint-Empire romain, qui, pour ses *faictz et merites*, a été créé *chevalier de lordre de la mageste imperiale!* Il n'a eu garde aussi d'oublier le héraut d'armes Bourgoingne, qui jetait à deux mains des *pièces d'or et d'argent dessus le peuple, en criant : Largesse! Largesse!* ni le comte de Nassau, marquis de Zenette chevalier de l'ordre, ni les jeunes seigneurs d'Isselsteyn, de Bossu, de Mingoval, de Ballaise; ni la bande de M. le comte du Rœulx, richement accoutrée d'une livrée rouge, bleu et jaune; ni celle de M. le marquis d'Arschot, qui portait en sa livrée jaune, violet et blanc. Et comme il admire *les hommes darmes de cheval bien triumphamment acoutrez avec leurs bardez* (1) *luysans en or et argent, tans Flamens que Bourgoingnons!*

(1) *Barde*, armure ou ornements d'un cheval.

Ne semble-t-il pas que la fibre patriotique de l'artiste ait vibré aux moments où il a vu passer devant lui ces compagnons d'armes de son glorieux empereur!

Après avoir achevé sa longue énumération, le graveur s'occupe de lui-même et de son travail, et il ajoute l'explication suivante, si précieuse pour nous, à la fin de l'estampe, à gauche, entre les bandes supérieure et inférieure du cortége :

> Imprime en la tres renommee mercuriale
> ville dAnvers de par moy Robert Peril
> avec la grace et privilege du tres grant
> trepuissant et tres victorieux empereur
> Charles tousjours auguste cincquiesme
> de ce nom et de la tres illustre et haulte
> princesse madame Marguerite archi
> ducesse dAutriche ducesse et contesse de
> Bourgoingne douagiere de Savoye
> regente et gouvernante de Brabant
> de Flandres, etc.

Et, dans une autre partie de la gravure, à l'extrémité à droite, l'auteur s'est représenté lui-même à mi-corps, vu de face, placé dans une ouverture pratiquée dans un des côtés d'un des arcs de triomphe de Bologne.

A côté de son portrait, il a mis, à gauche, un R, à droite, un P dorés, ses initiales. Sur la face antérieure de l'espèce de tribune où il se tient, les mots :

> VOSTRE • HVMBLE
> SERVITEVR
> ROBERT • PERIL

Au bas, du même côté, sur la partie décorative représentant une colonne brisée, à l'antique, où s'appuient deux enfants, il a inscrit, en chiffres arabes, le millésime *1530*.

L'auteur de ce grand travail s'appelle donc *Robert Peril.*

Dans une notice publiée, en 1864, dans le *Messager des sciences historiques*, feu M. P.-J. Goetghebuer, de Gand, a, le premier, mentionné la rarissime pièce dont nous nous sommes occupé ; mais ce savant collectionneur a dû se borner à la citer, n'ayant connaissance d'aucun fait relatif à l'existence de l'artiste qui l'a produite.

Nous avons entrepris des recherches afin de remplir cette lacune dans l'histoire de la gravure sur bois, et nos efforts ont été en partie couronnés de succès : si nous ne pouvons faire connaître toute la vie de l'artiste, au moins en avons-nous réuni plusieurs circonstances importantes que nous espérons voir accueillir avec intérêt.

Autant qu'on peut en juger par les lignes de son portrait, gravé sur le *Triomphe* de Bologne et dont nous joignons ici la reproduction exacte, Robert Peril était, en 1530, âgé d'environ quarante-cinq ans : la date de sa naissance pourrait donc être fixée approximativement vers 1485.

Au début de nos investigations pour trouver des notions sur son origine, ou, au moins, sur son séjour en Belgique, attesté par la mention mise sur la gravure du Musée d'Anvers, nous avons compulsé le livre d'entrée ou *Liggere* de la gilde de Saint-Luc, où sont inscrits plusieurs graveurs, nommément *Wolfaert Imbrechtssone*, en 1508, *Jan Wouters*, en 1509 (1), *Willem Liefrinck*, en 1528 (2) et *Hans Liefrinck*, son fils, en 1538.

(1) Les initiales de ce Jean ou *Hans Wouters* nous rappellent que, dans son *Mémoire sur l'origine et les progrès de la gravure*, couronné par l'Académie royale de Belgique en 1859, M. Jules Renouvier cite, parmi les monogrammes encore inexpliqués, un H. W. qui pourrait bien être la marque de notre graveur.

(2) Willem Liefrinck n'est autre que le prétendu *Phillery de figuer-*

Au premier abord, nous n'y avons pas trouvé le nom de *Peril*, mais, après un examen plus attentif, nous avons cru reconnaître notre personnage dans un Robert de Liége, *Robbrecht van Luyck*, devenu, en 1519, l'élève de *Bastiaen Masselyn* (1). Ce dernier, reçu, la même année, à la maîtrise de Saint-Luc, et inscrit sous son prénom seul de *Bastiaen*, exerçait la profession de *metselrysnydere*, c'est-à-dire de sculpteur d'ornements de façades revêtues en bois, genre de constructions très-usité aux quinzième et seizième siècles (2).

Si notre manière de voir était adoptée, Robert Peril serait donc originaire de Liége. Venu à Anvers, il aurait commencé, en 1519, sous la direction de Bastien ou Sébastien Masselyn, par sculpter des ornements architectoniques en bois. Puis, devenu dessinateur habile, il se serait appliqué à graver et à faire le commerce de cartes à jouer. Pour exercer ce dernier état il a dû se

snieder, dont on s'est tant occupé jusqu'au jour où l'on a reconnu la méprise d'Heinecken.

(Jules Renouvier, *Mémoire* précité, p. 57.)

(1) C'est par erreur que le nom de *Bastiaen Masselyn* a été imprimé *Masschys*, aux pages 94 et 755 du 1er volume de l'ouvrage : *Les liggeren de la Gilde anversoise de Saint-Luc*, publié par MM. Rombouts et Van Lerius, à Anvers, en 1868.

(2) Nous ne sommes pas ici d'accord avec les éditeurs des *Liggeren de la Gilde de Saint-Luc*, sur la signification du mot *metselrysnyder*, qu'ils ont traduit, à la page 703, par *sculpteur en pierre;* mais notre opinion est partagée par M. Vanderstraelen *(Jaerboek der Sint Lucas Gilde,* Anvers, 1855,) qui, à propos des mots *houtenmetselryen* et *metselrywerckers van houten*, employés dans les anciennes ordonnances de la corporation et dans un jugement arbitral, rendu le 23 octobre 1514, dit à la page 37: *door deze uytdrukking schynen de huyzen met houten gevels, houten deurposten en kosynen tusschen de metselryen besneden met eenig beeldwerck, te moeten verstaen worden.*

faire recevoir dans la grande corporation des merciers (1), et effectivement nous avons découvert son nom inscrit, pour la première fois, dans les comptes de cette gilde, à l'année 1522, avec la qualification de cartier, *quaertspelmakere* (2).

(1) La grande corporation des merciers, à Anvers, nommée en flamand *Hoofdambacht der Meerssen*, était composée d'une diversité sans limite de professions mercantiles ou industrielles. Elle était administrée par deux doyens annuels. Au commencement du XVI° siècle on y recevait non-seulement les marchands en gros (qu'on appelait en flamand *creemers*), mais encore les détaillants de toute catégorie qui n'appartenaient pas à d'autres corporations spéciales. Nous y trouvons inscrits, par exemple, des selliers, lunetiers, gaîniers, graissiers; des épiciers, couteliers, apothicaires, ciriers; des bijoutiers (pour autant qu'ils ne fussent pas en même temps orfèvres); des marchands d'huile, de drap, de fer, de papier, de jouets d'enfants; des raffineurs de sucre, des potiers, des étainiers, des faiseurs de clavicordes, etc., etc.

On trouve même quelquefois, dans les listes annuelles des membres nouvellement entrés dans la corporation, des noms qu'on ne s'attend pas à y rencontrer. Nous y avons relevé entre autres celui de *Dieric Vellert*, verrier habile dont fait mention Guicciardini, sous le nom de *Felaert*. Il est inscrit en 1516-1517 comme verrier et graissier, *glaesmaker-vettewarier*, tandis que depuis 1511 il faisait déjà partie de la gilde de Saint-Luc, dont il fut doyen en 1518 et 1526, sous le nom de *Dierick Jacobssone*.

Il en est de même du graveur Martin Peeters, qui fut inscrit à la fois dans les deux gildes comme peintre, *schilder*, en 1524-1525.

(2) Nous n'oserions affirmer que Robert Peril fût le premier qui eût exercé la profession de cartier à Anvers; mais il doit être compté parmi ceux qui lui donnèrent une certaine impulsion, à tel point que, peu d'années après, l'on exportait de grandes quantités de cartes, principalement vers l'Angleterre.

Nous avons relevé dans des déclarations d'expéditions (dont les quantités varient entre 30 et 100 grosses à la fois, de douze douzaines de jeux à la grosse), faites en 1544 et 1545, d'Anvers vers Londres, des cartes de seize marques ou ateliers différents, nommément de Jean Maillart, Pierre Haynault, Henri de Deuxvilles, Jean Pamier, Guillaume Anzier, Dukardin,

Telle était donc sa profession; mais, soit que la fabrication des cartes à jouer n'ait fourni à Robert Peril que des bénéfices insuffisants, soit que le désir de prendre place parmi les artistes de son temps lui ait fait négliger cette industrie pour s'occuper de travaux plus honorés où il n'a pas rencontré la rémunération espérée, toujours est-il que dans les principaux documents que nous avons rassemblés, le pauvre cartier et Guillemette Bessin, sa femme, apparaissent comme poursuivis par la misère et par les créanciers, heureux si, après la publication d'un important ouvrage, ils obtiennent quelque subside de l'empereur.

Grâce à l'intervention de Marguerite d'Autriche, gouvernante des Pays-Bas, qui encouragea tant d'artistes et d'hommes de lettres, Robert Peril fut chargé, en 1530, sur sa demande, de publier la *Couronacion* de Charles-

Delamare, Rubro Signo, Jean Gimir, Laurent Helbot, Maistresse, Jean Columbel, Rubro Porculo, Porci Sylvestris, Jean Charpentier et Lantsknechts.

Parmi les principaux fabricants d'Anvers on comptait alors Jehan Duchesne, qualifié de *painctre et chartier*, Robert Dieu, Claude Creemere, Jehan Paret, Marie Chatourou, veuve de Jehan de Langaingne, Alain Poyson et Jehan Maillart, qui, natif des environs de Rouen, devint, le 6 août 1540, bourgeois d'Anvers et fut reçu dans la gilde de Saint-Luc. Il était en même temps imprimeur typographe, et faisait d'importantes affaires.

Nous donnons en appendice, sous le n° 1 des Pièces Justificatives, un spécimen des *certificats d'origine* (comme on dit aujourd'hui) qui devaient accompagner les cartes envoyées d'Anvers en Angleterre. Ces déclarations, faites par-devant notaire, portent, en général, que les cartes ont été inventées et fabriquées à Anvers ou dans les Pays-Bas, et non ailleurs.

Nous inclinons à croire qu'un grand nombre n'étaient que des contrefaçons ou imitations de cartes françaises : les noms et marques y apposés ne semblent laisser aucun doute à cet égard.

Quint en empereur, avec le *Triumphe d'icelle* (1) : c'étaient donc deux sujets distincts (dont nous avons décrit le second) qu'il avait à traiter. Pour s'en acquitter à la satisfaction de la tante de l'empereur, l'artiste, ainsi que le prouve le dessin où il s'est représenté comme assistant au défilé du *Triomphe*, entreprit le voyage d'Italie et exécuta à Bologne les deux compositions (2) projetées.

Heureux d'avoir ainsi accompli la partie la plus difficile de sa tâche et fier de l'important travail qu'il allait rapporter avec lui, Robert Peril, quoique brisé par les fatigues et les privations qu'il avait dû s'imposer pendant plusieurs semaines, ne tarda pas à revenir à Anvers. Mais, hélas! c'était pour y retrouver sa famille dans un grand dénûment, qu'avait encore augmenté son absence.

Pour parer à ses besoins les plus urgents, il se hâta de graver les dessins faits à Bologne, et, sans doute, grâce à un labeur incessant, il put se procurer quelques ressources momentanées.

Mais elles ne suffirent pas à relever sa position.

Un jour, le propriétaire de la demeure qu'il occupait dans la rue Haute, après avoir longtemps réclamé en vain le payement des termes échus du loyer, lassé enfin et impatienté de ses vaines promesses, fit sommer Robert Peril par la voie judiciaire de lui payer la somme due, s'élevant

(1) Voyez Pièces Justificatives, n° IV.

(2) Nous manquons entièrement de notions sur la première des deux grandes compositions gravées d'abord par Robert Peril, *le Couronnement de Charles-Quint*. Espérons qu'il en reste au moins encore un exemplaire dans quelque collection. La grande gravure anonyme de la galerie de Florence, décrite et admirée par Giordani et dont nous parlons à la page 324, ne serait-elle pas l'œuvre de Peril que nous recherchons?

à 118 florins 12 sous, monnaie du Rhin. Arnould van Vissenaken, ainsi s'appelait son créancier, lui signifiait en même temps qu'il eût à sortir de sa maison.

Le pauvre Robert Peril était hors d'état d'acquitter sa dette : il fit défaut lorsqu'il fut cité devant le tribunal des échevins pour y exposer ses moyens de défense (1). Assigné une seconde fois, il ne comparut pas davantage, et, comme il n'avait même pas constitué un procureur pour l'y représenter, il fut considéré comme ayant passé condamnation et probablement forcé de quitter la maison et de vendre une partie de son mobilier pour se libérer envers van Vissenaken.

Au milieu de circonstances pareilles, la misère d'une famille s'accroît fatalement chaque jour : elle était enfin venue à ce point, qu'au mois de mai 1533 Robert Peril et les siens ne possédaient littéralement plus rien. Leur chétif mobilier, jusqu'aux lits où la famille reposait, même le matériel qui servait au père à exercer sa profession, tout avait été vendu ou engagé, ou saisi par les créanciers.

Dans cette extrémité, la détresse de l'habile graveur parvint heureusement à la connaissance d'un marchand bienfaisant, nommé Adrien de Vogelere, qui connaissait son talent et appréciait ses ouvrages (2).

(1) Voyez Pièces Justificatives, n° II.

(2) Adrien de Vogelere ou de Vogelare faisait partie du corps estimé des aumôniers de la ville d'Anvers, et, en 1521, il fut appelé aux fonctions de doyen de la gilde des merciers. Comme indice de sa propension pour les arts, nous pouvons citer ici la part qu'il eut dans l'exécution d'une décision prise par cette corporation de faire, pour le service de l'autel de Saint-Nicolas, qui lui appartenait à Notre-Dame, une chasuble somp-

Il n'eut pas plutôt appris la triste position de son ménage, qu'il courut s'enquérir de ses besoins, et, touché par le spectacle navrant de son dénûment, il envoya, outre le mobilier indispensable, tout ce qu'il fallait à Robert Peril pour pouvoir reprendre l'exercice de sa profession de cartier-imprimeur.

Seulement, et sans doute dans le but de prévenir toute vente, mise en gage ou nouvelle saisie par les créanciers, des objets qu'il venait de donner, de Vogelere prit la précaution de ne les remettre au graveur et à sa femme que sous la forme d'un prêt, à restituer en entier, à une époque indéterminée, au prêteur ou à ses descendants.

L'acte qui stipule cette remise et cette condition fut passé devant les échevins d'Anvers, le 13 mai 1533. Nous en extrayons, en la traduisant, l'énumération des outils

tueuse, dont un des plus grands artistes de l'époque, Albert Durer, alors à Anvers, fit le dessin.

La confection de cette chasuble, qu'on voulait faire faire plus belle que celles que possédait la collégiale et que celle dite des Trois Rois qui appartenait à la chapelle du magistrat, fut l'objet des plus grands soins. C'était surtout la représentation de saint Nicolas, patron de la gilde, destinée à l'orner, qui fut longuement débattue. On en avait d'abord commandé à un peintre, nommé Gommaire (Van Nerenbroeck?), un modèle qui ne fut pas agréé; un second artiste (qui demeurait dans la rue Neuve) ne fut pas plus heureux; enfin, un troisième modèle, fourni par Albert Durer, fut préféré aux deux autres.

Nous donnons aux Pièces Justificatives, sous le n° III, des extraits des comptes de la corporation relatifs aux matières précieuses, au drap d'or, aux perles fines, etc., qui furent employées avec profusion dans la confection du riche vêtement sacerdotal. Nous sommes heureux d'avoir découvert ces détails, Albert Durer lui-même, dans la relation de son voyage aux Pays-Bas, s'étant borné à dire que la corporation des *riches Marchands* d'Anvers lui fit don de 3 florins Philippus, en reconnaissance de ce qu'il lui avait fait hommage d'un dessin de saint Nicolas assis.

et autres objets qui concernent la profession de Robert Peril (1). Celui-ci reçoit de son bienfaiteur :

> Une presse à imprimer;
> Un poêle en fer;
> Sept tables de bois;
> Douze formes ou moules à imprimer les cartes;
> Six paires de ciseaux pour les découper;
> Six réglettes de bois;
> Deux lissoirs à lisser les cartes;
> Quatre tablettes de marbre, au même usage.

Pour compléter son œuvre de générosité, de Vogelere avait ajouté à l'envoi de ces objets une armoire, deux bahuts, deux paniers, deux lits, des draps de lit, des nappes, des serviettes, quatre chenets, un fauteuil en cuir, trois chaises, huit plats, douze écuelles et sept pots d'étain à la marque du prêteur, sept chandeliers de cuivre et deux chaudrons. On le voit, rien n'y manquait, et l'on conçoit le bonheur de la pauvre famille ainsi rétablie dans une position relativement favorable!

Animé de reconnaissance pour le donateur, Robert Peril reprit courage, recommença son petit commerce et songea bientôt à graver une troisième composition dont, à ses yeux, le succès et le débit allaient lui rapporter honneur et bénéfice.

Il avait conçu, cette fois, le plan d'un dessin qui devait représenter la famille impériale d'Autriche, ou, comme on le qualifie dans un document, *la Généalogie de l'Empereur et de la Reine*. Outre les portraits gravés des membres de l'auguste maison, une explication en plusieurs

(1) Voyez Pièces Justificatives, n° V.

langues devait contenir leurs noms, leurs alliances et résumer leur histoire.

Après avoir arrêté la forme de son nouveau travail, Robert Peril voulut qu'il n'y eût rien de défectueux dans le texte et, dans ce but, il en soumit révérencieusement le manuscrit au conseil privé, le priant de vouloir l'approuver ou le faire rectifier dans ce qu'il contiendrait d'inexact (1).

Peril avait pris, disait-il dans sa requête, pour base de sa rédaction l'ouvrage en six livres que maître Jérôme Gebwiler (en latin *Gebuilerus*) avait publié sur le même sujet, avec l'approbation de Charles-Quint et de son frère le roi des Romains (2). En outre, il avait fait contrôler ou reviser son propre texte par d'autres *auctheurs et historiographes de divers pays circumvoisins*. Bref, il avait pris, paraissait-il, toutes les précautions pour publier un travail d'une entière exactitude.

Cependant le conseil privé n'en jugea pas ainsi et trouva nécessaire de faire revoir encore le projet présenté par Robert Peril. Un des hommes les plus éclairés de l'époque, le savant Corneille Scepperus, qui était alors conseiller et maître des requêtes ordinaire de l'empereur, fut chargé de ce soin.

(1) Voyez n° IV des Pièces Justificatives.

(2) L'ouvrage de Jérôme Gebuilerus fut imprimé à Haguenau, au mois d'août 1530. Le privilége impérial, daté de Nuremberg, fut signé le 15 février 1524. L'auteur, né à Horbourg (Argentuaria), était maître ès-arts et directeur du collége de Haguenau (litterariae pubis moderator). Son livre porte pour titre : *Epitome regii ac vetustissimi ortus sacrae Caesareae ac catholicae maiestatis*, etc., etc., a *Hieronymo Gebuilero ex antiquiss. et receptiss. authoribus nunc recens diligentiss. in lucem aedita* (sic). In-4°. Il contient quelques portraits et blasons curieux.

Un exemplaire de ce livre rare se trouve à la bibliothèque communale d'Anvers.

Après avoir subi les corrections nécessaires, le manuscrit, revêtu de la signature de Scepperus, fut rendu à notre graveur, qui obtint le privilége de le faire imprimer, vendre et distribuer, dans tous les pays de la domination impériale, durant le terme de trois années, avec défense à chacun de le réimprimer ou de le contrefaire, sous peine de punition arbitraire et de la confiscation des réimpressions (1).

A la concession de cet octroi vint se joindre, peu de temps après que la *Généalogie* eut été publiée, nommément à la date du 5 juin 1536, le don d'un subside de 50 livres tournois, accordé par l'empereur à Robert Peril en récompense de son travail (2).

Que devint ensuite notre artiste?

A-t-il gravé d'autres ouvrages que ceux que nous avons mentionnés?

Toutes nos recherches pour pouvoir répondre à ces questions sont restées infructueuses.

(1) Nous n'avons pu découvrir cette troisième publication de Robert Peril, mais un ancien généalogiste, maître Jacques Van Berckel, décédé à Gand en 1683, dans son ouvrage manuscrit sur les familles royales et princières de l'Europe, 4 vol. in-folio, que nous possédons, cite ainsi la dernière partie du titre de la *Généalogie de l'empereur* :

Imprimée en Anvers par Robert Peril, au mois de febvrier lan de grace 1536, stil romain, soubz la conduitte et correction de maistre Rolland Boucher, docteur en théologie.

(2) Registre aux mandements des finances de 1512-1550 (collection des papiers d'État et de l'audience, aux Archives du royaume).

« *Anno 1536. Don de* L *livres tournois a Robert Peril, en recompense davoir imprimez la geneologie de lempereur et de la royne.* »

Nous devons à l'obligeance de M. Alexandre Pinchart la communication de cet extrait.

Rien ne nous autorise à faire même la moindre conjecture sur le reste de sa carrière.

Mais le *Triomphe* de Bologne nous est heureusement conservé et ce colossal ouvrage nous permet d'affirmer que Robert Peril fut un véritable artiste, dont le nom est digne de figurer dorénavant parmi les plus habiles dessinateurs et graveurs sur bois du seizième siècle.

PIÈCES JUSTIFICATIVES.

N° I.

Certificats d'origine pour l'envoi en Angleterre de cartes à jouer faites dans les Pays-Bas.

20 juny 1544.

Johannes Maillart, factor chartarum lusoriarum et civis oppidi Antverpiensis, veluti testis productus ad instantiam et requisitionem Johannis Coucq, Londinensis, ad dandum veritati testimonium nunc et in perpetuam rei gestae memoriam, fide bonâ certâ et indubitatâ, loco praestiti juramenti, dixit, declaravit, certificavit et deposuit, verum et certum esse, quod ipse Johannes Coucq, nomine Henrici Douville (1), emit a Johanne Maillart quantitatem triginta quatuor grossarum chartarum factarum in hoc ducatu Brabantiae praefato, signatarum *Rubro Porculo*, affirmans insuper idem testis hoc se dixisse pro merâ rei veritate, omnibus odio, amore, favore, prece, precio,

(1) De Deuxvilles?

irâ, invidiâ, rancore, aut quovis alio illicito motu aut sinistrâ machinatione in praemissis seclusis penitus et semotis. Cum itaque pium et apprime meritorium sit apud Deum, nec minus rationi et aequitati consentaneum, testimonium veritati perhibere cum quis ad hoc fuerit requisitus, idcirco ego notarius subscriptus, etc.

23 februarij 1545.

..... Quindecim grossas parvarum chartarum nomine *Lantsknechts*.....

17 aprilis 1545.

.... Triginta grossas finas chartarum lusoriarum et quinque grossas dictarum cartarum nuncupatarum *Maistresses* factarum per praefatum Johannem Maillart nomine Guiliermi Carpentier et signatarum notâ ac signo *Porci Silvestris;* et quod praedictae chartae sint factae ac repertae in dicto oppido Antverpiensi.....

N° II.

Poursuites exercées par Arnould van Vissenaken contre Robert Peril.

1531, 20 april (st. Brab.).

In der saken geport in rechte voer amptman, tusschen Aerde van Vissenaken, als aenleggere, ter eenre, ende Robert Peril, verweerdere, ter anderen zyden, den voirschreven aenleggere concluderende dat de voirschreven verweerdere hem soude schuldich syn op te leggene ende te betalene de somme van cxviij Ryns guldenen ende xij stuyvers eens, van verschenen huyshuere, vervallen te halff meerte lestleden, van den huyse geheeten *den Baers*, in de Hoochstrate deser stadt ge-

staen, den voirschreven aenleggere toebehoirende, ende voirts dat hy soude schuldich syn 't selve huys te ruymene; ende want de voirschreven verweerdere nyet en compareerde voor recht antworddende op de aensprake hem gedaen, versocht daer omme de voirschreven aenleggere dat den voirschreven verweerdere soude geordineert wordden eenen dach omme te comparerene voer 't recht ende syne sake te deffenderen ende proponeren, oft anders voer des aenleggers eyschen verreyet te syne; soe is, ten nabescreven dage, gehoirt synde de begeerte ende versueck by den voirschreven aenleggere gedaen, ter manissen, etc., gewesen, dat de voirschreven verweerdere sal schuldich syn te compareren voer recht op en disendage naestcomende ende alsdan de sake der voirschreven partien te proponeren. Ten welcken dage hy nyet en is gecompareert noch procureur van synen wegen, emmer des by den voerschreven wethouderen registre blyckende.

Actum jovis, 20 aprilis a° 31, stilo Brabantiae.

N° III.

Compte de la chasuble dessinée par ALBERT DURER, *en 1521, pour la corporation des merciers d'Anvers.*

Item, dit dat hierna volget syn de costen oft betalingen die men betaelt heeft by consente van den ouden Eede ende gemeenen Ouders, daer toe geroepen waren te weten : de nyeuwen Eedt met sinen Oudermans Jan van Huekellom, Peeter Pickaert, etc.

Item, dat men besteedt heeft aen Pauwels van Malsen, borduerwerckere, woonende in de Prekerstrate, een cruys achter ende voren dienende tot *een casuyvele*, met geschote

lysten, fyn van gouwe, ende de stoffe daertoe dienende alsoo goet alst beste dat in Onser Liever Vrouwen kercke is, oft beter dan de cappe van der Drie Coningen, oft het alderbest, sonder prejudicie oft argelist. Waervoor men hem betaelt heeft Somma xxiiij £.

Betaelt noch, ter presentien van Pauwels van Malsen, aen de weduwe Der Kinderen, op de Steenhouwers Veste, aen xx engelsche *fyn perlen*, waervoor dat betaelt is, van elken engelsche, vj st. Brabants compt vj £.

Betaelt noch by den selven aen ii $1/2$ engelsche *cleyn perlen*, te ix stuyvers den engelsche . . v schel. vij $1/2$ den.

Betaelt noch denselven aen xv *groote perlen*, waer af men betaelt heeft iij sch.

Betaelt den 11en dach decembris, ten bysyne van Jacob van Roebroeck onsen ouderman, aen iiii engelsche *cleyn perlen*, ten x st. den engelsche x sch.

Betaelt noch aen eenen engelsche *clyn perlekens*. j sc. vj den.

Betaelt den costers van der kercken die ons de ornamenten toonden, met meer andere (persoonen). . . . ij schel.

Item dat men betaelt heeft *Gommeren, schilder, op S^{te} Katelinen Vest, van een patroon* te beworpen . . xiiij sch.

Betaelt by *eenen schilder, in de Lange Nieuwstrate, van eenen patroon* te beworpen xiiij sch.

Betaelt by AELBRECHT DURRE, van eenen *Sinter Claes* te beworpen, by Heynrick Blockhuys onser ouderman
xviij sc : ix den.

Betaelt aen costen die gedaen waren, doen men 't werck by Pauwelse besteede, waeraf de somme compt . . vij sch.

1520-21. Betaelt van sesse ellen ende j vierendeel *gouwen laekens*, daeraf d'elle coste vj £ Brab., ende dat omme te maken j *ornament dienende ter celebratien voor Sinter Claus Outaer*. Maeckt in 't geheele xxxvij £ x sch.

1521-22. Item, dat men betaelt heeft van *perlen* die noch ghebraken aent cruys van den ornamente . . xviij sch.

La précieuse chasuble est encore mentionnée dans l'Inventaire des papiers et des meubles de la corporation, dressé en 1571, en ces termes :

Eenen gouden lakene casuyfele, met een rooden bocranen overtuyge.

N° IV.

Octroi pour imprimer la Généalogie et descente de la maison d'Autriche.

Charles, etc., à touz cieulx qui ses présentes lettres verront, salut. Savoir faisons nous avoir receu l'umble supplicacion de Robert Peril, demourant en nostre ville d'Anvers, contenant comment du vivant de feue nostre très-chière et très-amée dame et tante, dame Marguerite, archiducesse d'Austrice, douaigière de Savoye, etc., et par son ordonnanche *il eust imprimé nostre Couronacion en empereur célébrée à Bouloingne avecq la Triumphe d'icelle ; et si a entreprins d'enprimer par figures et en divers langaiges, la Généalogie et Descente de nostre maison d'Autrice* déclairée en ung rolle extraict des livres de maistre Jérôme Gebuilere, qui en a fait six livres, imprimez du consentement tant de nous comme empereur en nostre chambre impériale, que à la requeste de nostre très-chier et très-amé frère et roy des Romains, laquelle Descente, pour sa plus grande seurté et vérification d'icelle, il a fait visiter et examiner par aultres auctheurs et historiographes de divers pays circumvoisins ; et néantmoins ne les oseroit imprimer sans avoir noz lettres d'octroy, congié et licence à ce pertinentes, dont il nous a très-humblement supplié et requis.

Pour ce est-il que nous, ces choses considérées, et aprez que avons fait visiter corriger et signer ladicte Généalogie par nostre amé et féal chevalier conscillier et maistre des requestes ordinaire de nostre hostel messire Cornille Scepperus, audict suppliant inclinans favorablement à sadicte supplication et requeste, avons octroyé, consenty et accordé, octroyons, consentons et accordons, en luy donnant congié et licence de grâce espécial par ces présentes, que, devant le temps et terme de trois ans prochain venans et entresuivans l'un l'aultre, il puist imprimer ou faire imprimer ladicte Généalogie et Descente de nostredicte maison d'Austrice, selon le rolle signé dudict messire Cornille, et le vendre et distribuer en et par tous nos pays et segnories, deffendant à tous imprimeurs de nostredict pays d'imprimer ladicte Généalogie durant ledict temps, et sur paine de confiscation d'icelle que ainsi par eulx seroit imprimée, et aveccq ce d'estre pugny arbitrairement.

Si donnons ce mandement à nos amez et féaulx les chief président et gens de noz privé et grand consaulx, président et gens de nostre chambre de conseil en Flandres, gouverneur président et gens de nostre conseil d'Artois, grand bailly de Haynnau et gens de nostre conseil à Mons, gouverneurs, premiers et aultres de noz consaulx en Hollande, Frise et Utrecht, gouverneurs de Lille, Douay et Orchies, bailly de Tournay et Tournésis, prévost le conte à Valenciennes, rentmaistres Bewest et Beoisterschelt en Zellande, et à tous noz aultres justiciers, officiers et subjectz que ce peult et pourra toucher et regarder, ou à leurs lieutenants et chascun d'eulx endroit soy, et sicomme à luy appartiendra, que de nostre présente grâce, ottroy, congié et licence, durant le tamps, selon et par la manière que dit est, ilz fachent, seuffrent et laissent ledit suppliant plainement et paisiblement joyr et user, sans luy faire mectre ou donner ne souffrir estre fait ou donné aulcun destourbier ou empeschement au contraire; car ainsi nous plaist

il. En témoing de ce nous avons fait meetre nostredit séel à ces presentes. Donné, etc., le xv° jour, etc., l'an, etc. (*Sic.* Probablement en 1534.)

Nous exprimons ici à notre ami M. Pinchart nos remercîments pour avoir signalé à notre attention ce document qui se trouvait dans un formulaire du XVI° siècle vendu chez le libraire Van Trigt, à Bruxelles, en 1866.

N° V.

Prêt d'outils, de meubles et d'objets de ménage, fait à Robert Peril par Adrien de Vogelere.

1533. Acte passé devant les échevins d'Anvers.

Robert Peril ende jouffrouwe Guillemette Bessin, Jans dochtere wylen, *ejus uxor*, bekenden ende verlyden, alsoo Adriaen de Vogelere, coopman, henlieden in subsidie ende onderstande van hueren ambachte ende neeringe, ende omme hen broot te mogen winnen, geleent heeft de parcheelen nabeschreven : in den iersten, een persse, een yseren stove; item, vij houten tafelen; item, xij formen omme quarten te druckene; item, vj scheeren omme quarten mede te snydene; item, vj houten rygelen; item, ij lycken daer men de quarten mede lyckt; item, iiij marber steenen omme te lycken; item, een cleerscappraeye; item, twee tritsooren; item, ij corfven; item, twee bedden; item, een doussyn slapelakenen; item, een doussin ammelakenen; item, een doussyn servetten; item, vier brantyseren; item; eenen leerenen setele; item, iij stoelen; item, vij tennen scotelen, een doussyn commekens ende vij tennen potten, geteekent mettes voirschreven Adriaens mareke; item, seven coperen candeleers ende twee ketelen;

soo eest dat zy geloift hebben ende geloifden midts desen in goeden trouwen, dat zy dezelve parceelen van goede in al noch in deele negheenssins en zelen vercoopen, alieneren, versetten, wechgeven oft versteken in prejudicie van den voirschreven Adriane de Vogelere, mair zelen die denzelven Adrianen oft by gebreke van hem zynder nacomelingen geheelic ende ongemindert weder leveren ende restitueren altyt ende wanneer zy daer toe versocht zelen worden. *Unde obtulerunt se et sua.*

<div style="text-align:right">xiiij maij a° XXXIII.</div>

POST-SCRIPTUM.

La notice qui précède était déjà imprimée et publiée dans les Bulletins de l'Académie royale de Belgique, lorsqu'il est venu à notre connaissance que le catalogue des gravures en bois de feu M. Paelinck, vendues à Bruxelles en 1860, contenait, à la suite de la mention d'un exemplaire de la Généalogie de la maison d'Autriche, par Robert Peril, des renseignements que nous avions vainement cherchés ailleurs. Entre autres, la naissance de ce graveur à Liége, que nous n'avions admise que par hypothèse, y est positivement affirmée. Nous croyons devoir transcrire ici cette note en entier, nous bornant à corriger quelques fautes d'impression, relevées par M. Ch. De Brou sur la

Généalogie même, qui se trouve aujourd'hui dans les collections du duc d'Arenberg.

402 LA GENEALOGIE ET DESCENTE DE LA TRES ILLUSTRE MAISON DAUSTRICE. — *Imprimée en Anvers par Robert Peril, resident au dict lieu. Avec grace et privilege de la sacree Imp. M. Et de Tres illustre princesse et Dame, Madame Marie, Royne de Hongrye et de Bohême, Regente et Gouvernante des pays de pardeça pour son frère Charles cinquième. Empereur tousiours Auguste. Ayant icelle esté diligentement revisee par Monsieur le Chancelier de l'ordre. Par messire Cornille Dupl. Scepperus, Cheualier et Conseiller de Lempereur.... et soubs la correction de Messieurs par Maistre Roland Boucher, Docteur en Théologie, Carme et humble orateur à Messire Anthoine de Croy, Chevalier de l'ordre de la Toison d'or.... par l'ordonnance duquel Docteur et diligente correction ceste Cronicque a este fidelement comme dict est imprimee.... mise en lumiere ce vingt et troisieme de feburier lan MDXXXV (1535).*

Collection extrêmement RARE et PRÉCIEUSE, composée de vingt-deux feuillets, imprimés d'un seul côté, avec blasons et figures gravés en bois; l'explication est en caractères gothiques mobiles.

L'histoire généalogique de la maison d'Autriche, représentée sous forme d'un très-grand arbre qui occupe le milieu de toutes les planches, commence à Pharamond et finit à Charles-Quint; le portrait de ce dernier, comme empereur romain, assis sur un trône et entouré des princes de l'empire, forme le couronnement du tableau. — Les portraits des principaux personnages de la maison de Habsbourg et de quelques-uns des premiers rois de France sont dispersés sur toute la longueur de l'arbre; au dernier feuillet se trouve le titre général de la pièce, avec l'adresse de l'imprimeur, privilége, etc., en 22 lignes.

Cette *Histoire généalogique* n'était connue que par le seul exemplaire, que possède le savant bibliophile M. Serrure, à Gand. — L'un et l'autre

exemplaire, tirés sur les mêmes bois, offrent des différences dans le nombre des feuilles. — Une comparaison minutieuse a fait constater l'existence de deux éditions. La première (dans le cabinet de M. Serrure) compte vingt et une feuilles; au bas de la deuxième feuille de cette édition, on lit les noms des enfants de Charles-Quint, noms qui ont été découpés dans le tirage postérieur et en place desquels on a ajouté une nouvelle planche en bois au portrait en pied de Philippe II, avec des médaillons, représentant don Carlos, Fernand II et les princesses Marie et Jeanne, filles de Charles-Quint.

La deuxième édition, augmentée ainsi jusqu'au nombre de vingt-deux feuilles (exemplaire de M. Paelinck), paraît avoir été publiée de 1545 à 1555, époque où Philippe II fit son voyage en Flandres et que l'éditeur doit avoir choisie pour mettre à profit ses gravures de 1555.

Les deux exemplaires sont d'ailleurs parfaitement complets et exactement conformes pour le texte, l'adresse et les ornements. — L'éditeur Robert Peril, natif de Liége, s'est fait connaître par une autre publication du même genre, la Cavalcade à l'occasion du couronnement de Charles V, à Bologne, en février 1550, publiée la même année, dont un exemplaire unique se trouve aussi dans le cabinet de M. Serrure.

L'exemplaire de l'histoire généalogique, de M. Paelinck, est de belle conservation, sauf les deux premiers et le dernier feuillet, qui ont un peu souffert et qu'on a réemmargé d'un côté.

www.ingramcontent.com/pod-product-compliance
Lightning Source LLC
Chambersburg PA
CBHW030119230526
45469CB00005B/1710